曾刚　著

曾刚

画名山

青城山

武当山

海峡出版发行集团
THE STRAITS PUBLISHING & DISTRIBUTING GROUP

福建美术出版社

图书在版编目（CIP）数据

曾刚画名山. 青城山 武当山 / 曾刚著. -- 福州 ：
福建美术出版社，2023.11
ISBN 978-7-5393-4515-4

Ⅰ．①曾… Ⅱ．①曾… Ⅲ．①山水画－作品集－中国
－现代 Ⅳ．① J222.7

中国国家版本馆 CIP 数据核字（2023）第 210006 号

出 版 人：郭 武
责任编辑：蔡 敏

曾刚画名山·青城山 武当山

曾刚 著

出版发行：福建美术出版社
社 址：福州市东水路 76 号 16 层
邮 编：350001
网 址：http://www.fjmscbs.cn
服务热线：0591-87669853（发行部） 87533718（总编办）
经 销：福建新华发行（集团）有限责任公司
印 刷：福建新华联合印务集团有限公司
开 本：889 毫米 ×1194 毫米 1/12
印 张：3
版 次：2023 年 11 月第 1 版
印 次：2023 年 11 月第 1 次印刷
书 号：ISBN 978-7-5393-4515-4
定 价：38.00 元

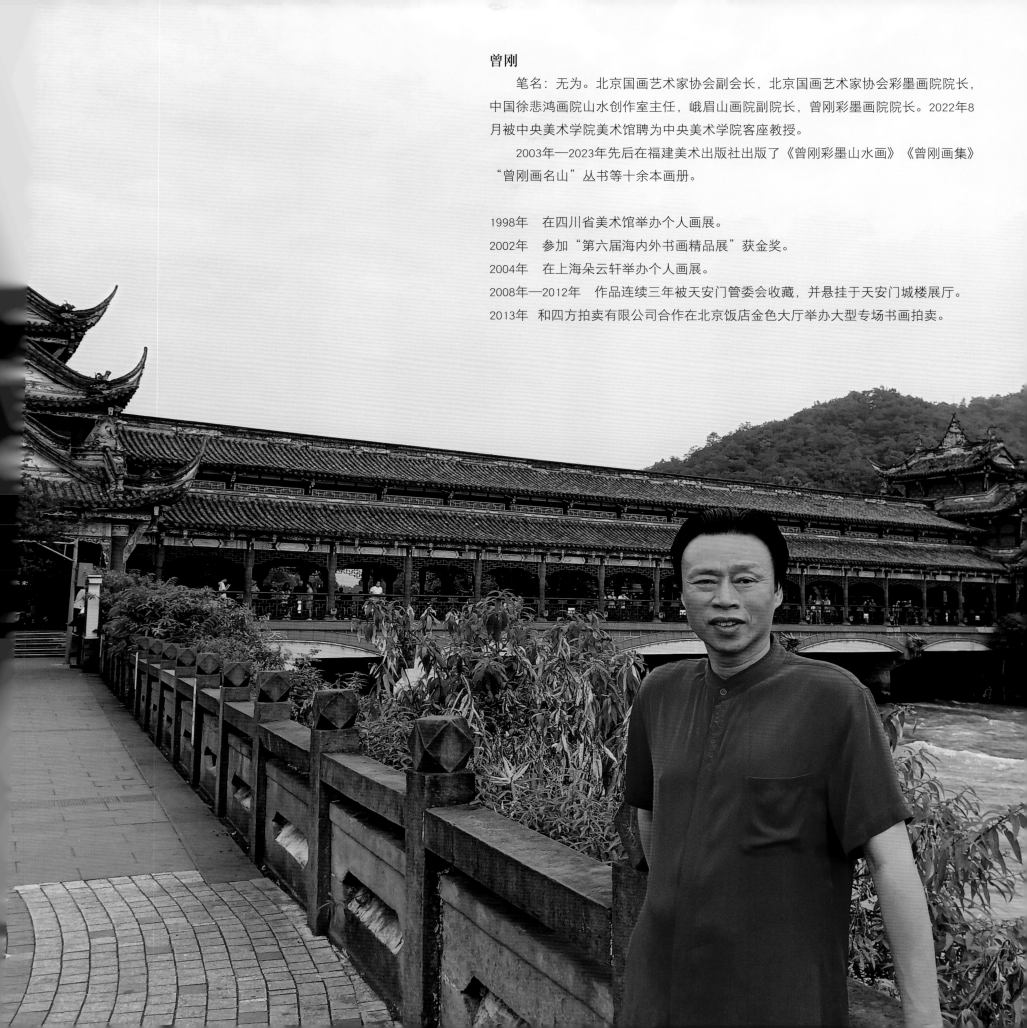

曾刚

笔名：无为。北京国画艺术家协会副会长，北京国画艺术家协会彩墨画院院长，中国徐悲鸿画院山水创作室主任，峨眉山画院副院长，曾刚彩墨画院院长。2022年8月被中央美术学院美术馆聘为中央美术学院客座教授。

2003年—2023年先后在福建美术出版社出版了《曾刚彩墨山水画》《曾刚画集》"曾刚画名山"丛书等十余本画册。

1998年　在四川省美术馆举办个人画展。

2002年　参加"第六届海内外书画精品展"获金奖。

2004年　在上海朵云轩举办个人画展。

2008年—2012年　作品连续三年被天安门管委会收藏，并悬挂于天安门城楼展厅。

2013年　和四方拍卖有限公司合作在北京饭店金色大厅举办大型专场书画拍卖。

概　述

　　《曾刚画名山·青城山 武当山》是"曾刚画名山"丛书的第七本，我经过两年的素材收集和写生创作，现将画册呈现给喜爱彩墨山水画的读者们。

　　我国幅员辽阔、名山荟萃，一些名山的辨识度很高，如张家界、峨眉山、黄山等有大量的绘画素材。在此之前以桂林、张家界、峨眉山、太行山、黄山、西藏为主题的六本"曾刚画名山"丛书顺利出版发行，有幸得到很多彩墨山水画爱好者的喜爱。在筹划该系列第七本画册时，我在选择创作名山主题时遇到了困难，因为有一些名山的风景虽然很美，根据这些景色画一部分作品也是没有问题，但要达到一本画册的作品数量是非常难的。接下来画哪座名山更合适呢？如何向读者更好地展示系列画册新内容呢？我经过深入思考以及与出版社编辑沟通，最后决定把具有厚重历史文化的著名山川素材合并起来，这样的作品既丰富了画册内容，也可以描绘更多的祖国大美河山。因此，本书我决定以世界文化遗产、国家重点风景名胜区的青城山、武当山两座名山为主题。

　　青城山位于我的家乡四川都江堰，因其秀丽的自然风光和众多独特建筑而成为天下名山。青城山自古就是游览胜地，这里群峰环绕起伏，林木青翠，四季常青，享有"青城天下幽"的美誉。青城山前山有建福宫、天然图画、天师洞、祖师殿、朝阳洞、上清宫、老君阁等景点；后山以自然风光为主，主要有泰安古镇、飞泉沟、翠映湖、又一村等景点。武当山位于湖北省十堰市，被称为"恒古无双胜境""天下第一仙山"，这里山峰箭镞林立，山岩绝壁深悬，山涧飞流激湍，山洞云腾雾蒸，山石玄妙奇特，十分壮观。在俊峰林立，谷涧纵横中，主峰天柱峰拔地而起，一柱擎天，四周山峰向主峰倾斜，形成了万山来朝的奇观。我将这些奇特景色作为我的重要创作素材，以彩墨技法进行创作。在创作这些作品时，我注重把人文景观和自然景观融合起来，以两山独特的自然山水风光承载其厚重的历史文化元素，力求构成唯美的山水画面。

　　为能把最好的作品呈现给读者，我先后自驾来到武当山和青城山，爬山攀岩，现场写生，收集了大量的素材，为我的创作奠定了坚实的基础。描绘自然风光，是山水画家技法创新的永恒课题，也是创作灵感的源泉。很多画家来到景区写生，面对满山茂密的丛树而不见裸露的山石时，往往无从下笔，而我擅长在创作中着重用彩墨山水画的技法来表现茂密丛林。本次的写生创作，我也探索了一些描绘光的新表现手法，取得了比较好的效果。画册中《生命》《悟道》《山色空蒙雨亦奇》《平湖如镜山含黛》《柳岸花明又一村》等作品运用了新的技法，表现的效果我都比较满意。

　　我希望这本画册能得到读者们的喜欢和认可，本书不足之处还望大家批评指正。我会继续努力创作出更多更好的作品，以飨读者。

曾刚
2023 年 9 月

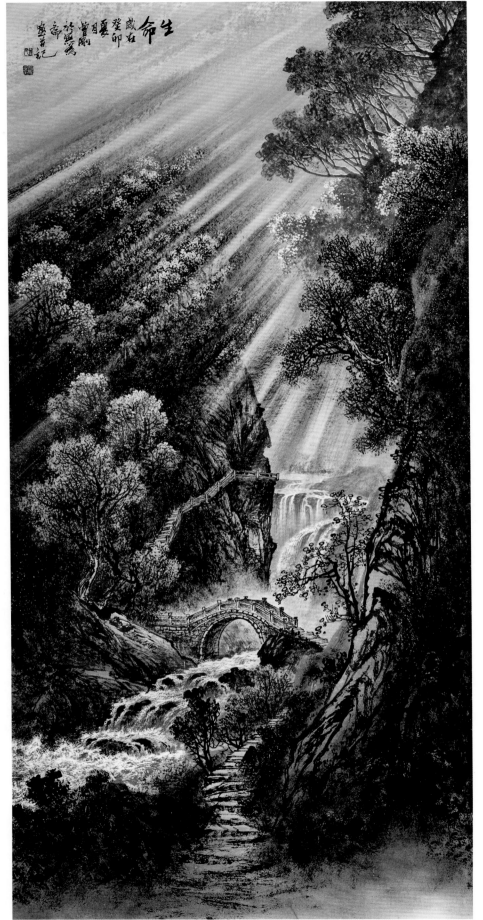

生命　　136cm×68cm

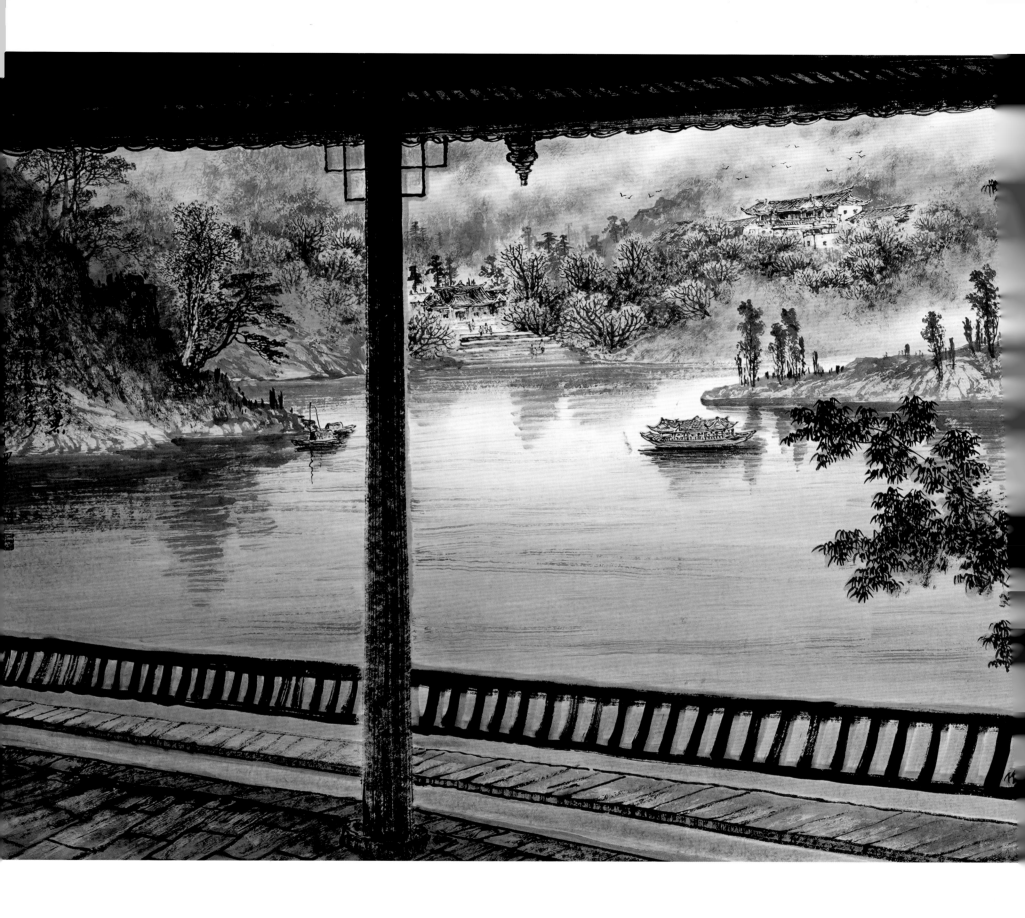

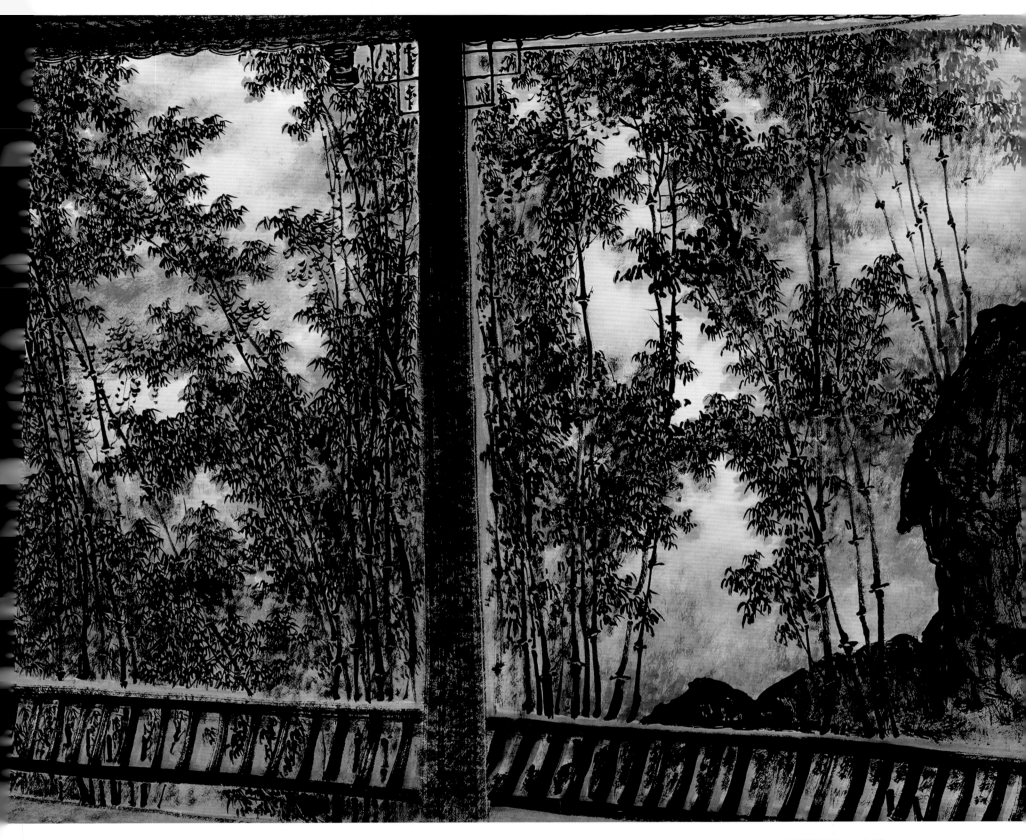

平湖如镜山含黛　80cm×180cm

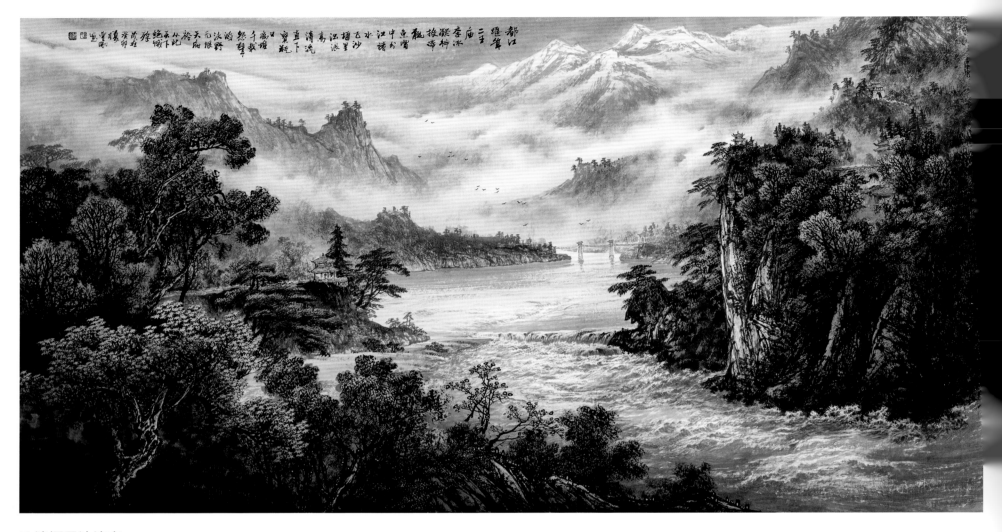

飞沙堰里浊浪高　　96cm×180cm

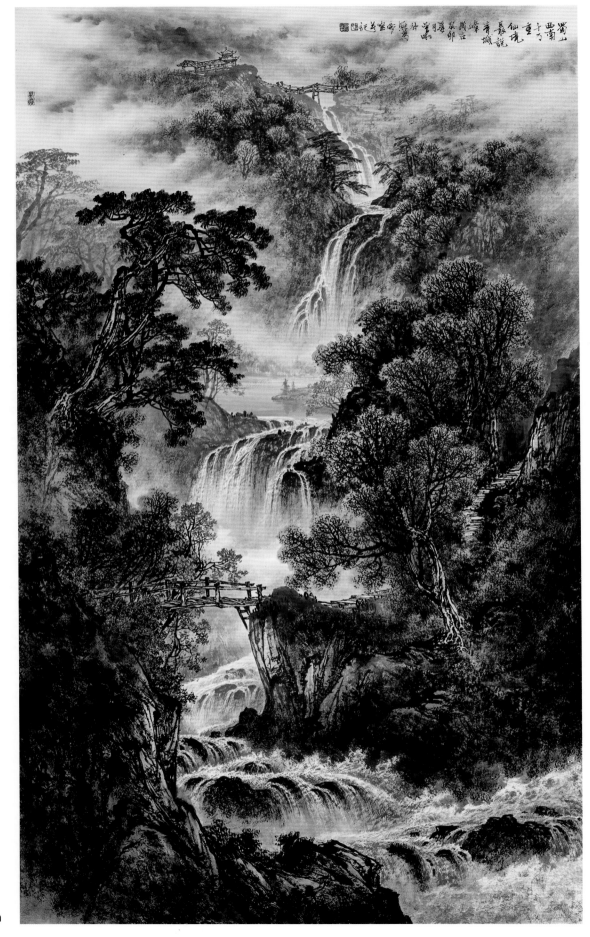

仙境最说青城峰　　160cm×96cm

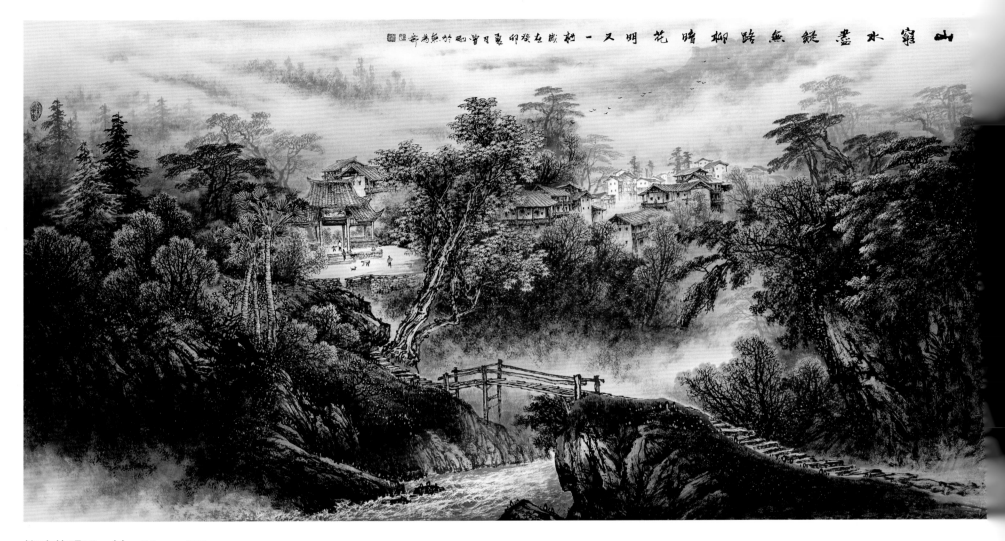

山窮水盡疑無路　柳暗花明又一村　歲在乙卯發於襄陽習當畫於無為齊

柳暗花明又一村　96cm×180cm

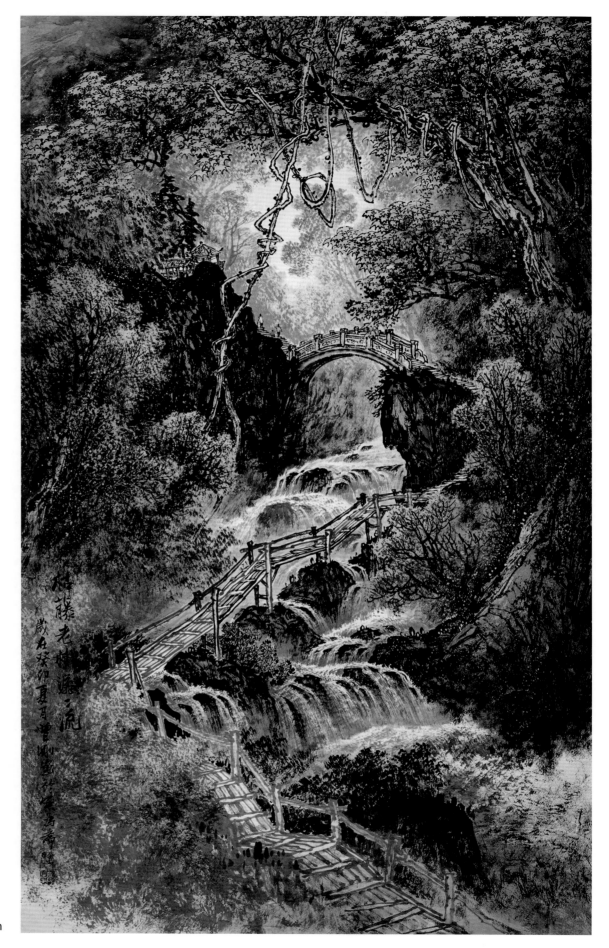

枯藤老树潺潺流　96cm×60cm

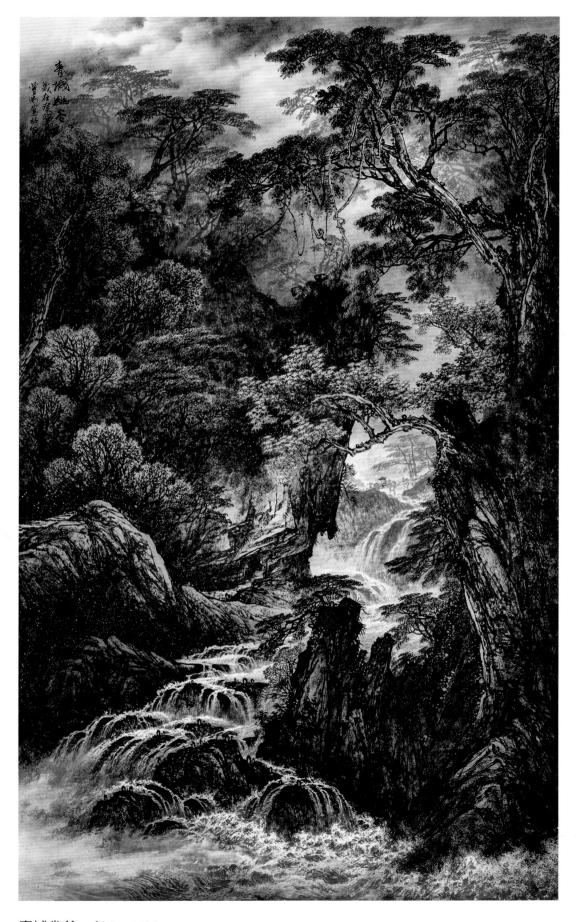

青城幽谷　160cm×96cm

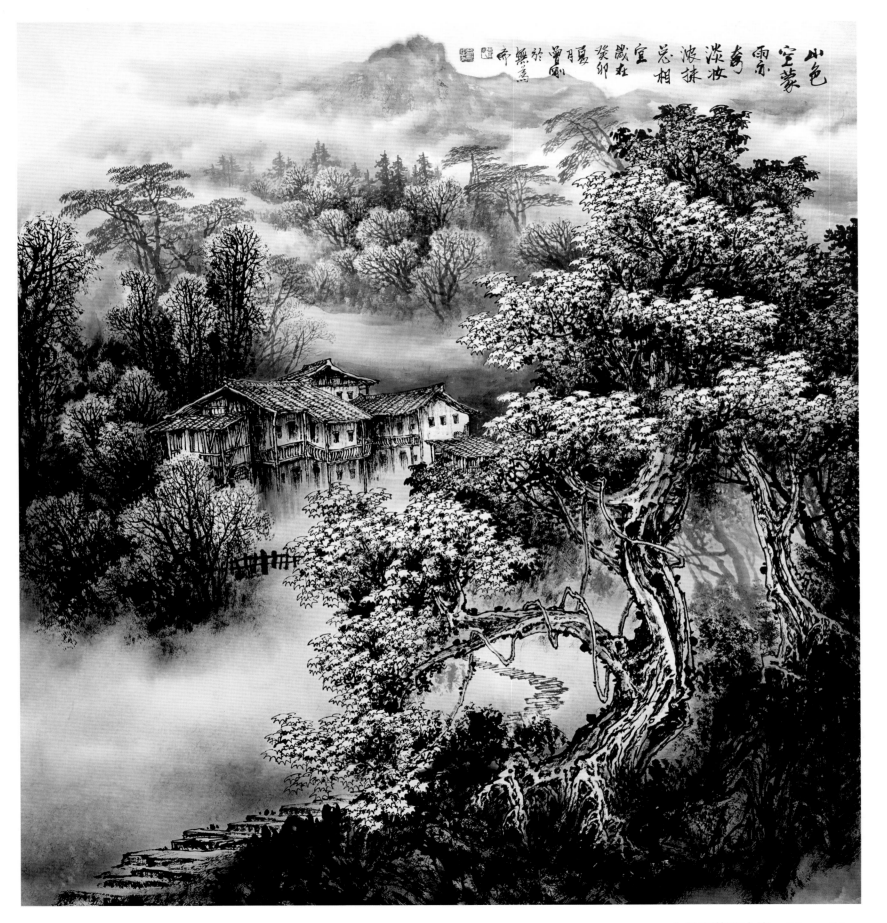

山色空蒙雨亦奇　96cm×90cm

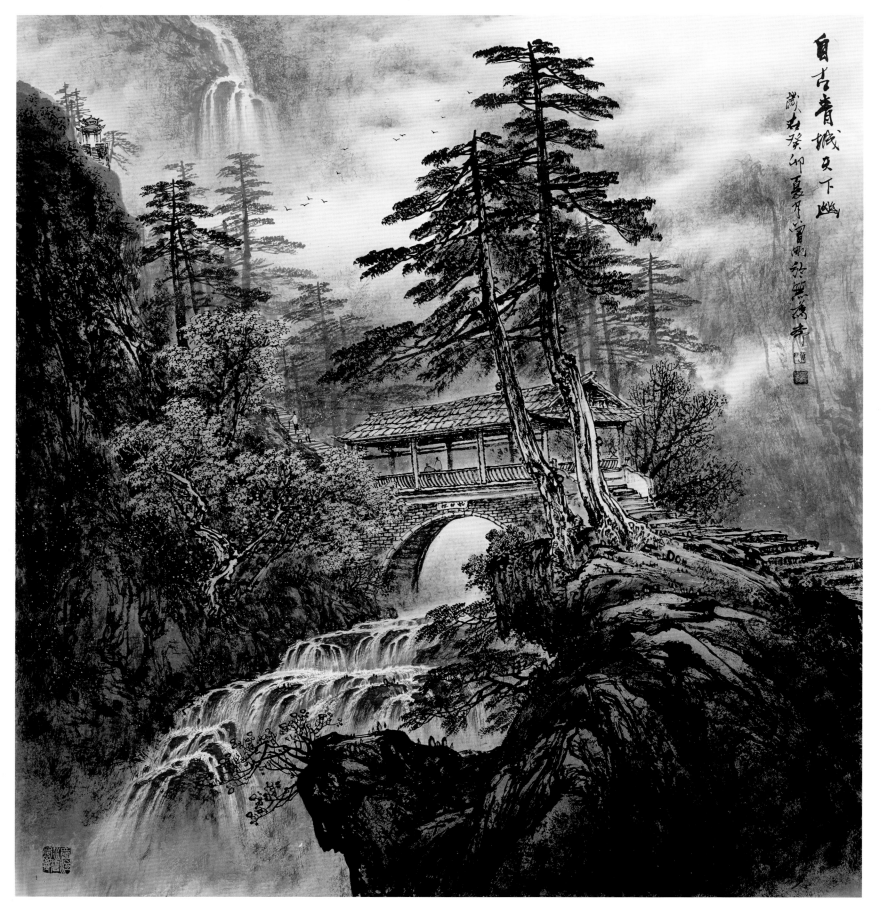

自古青城天下幽　96cm×90cm

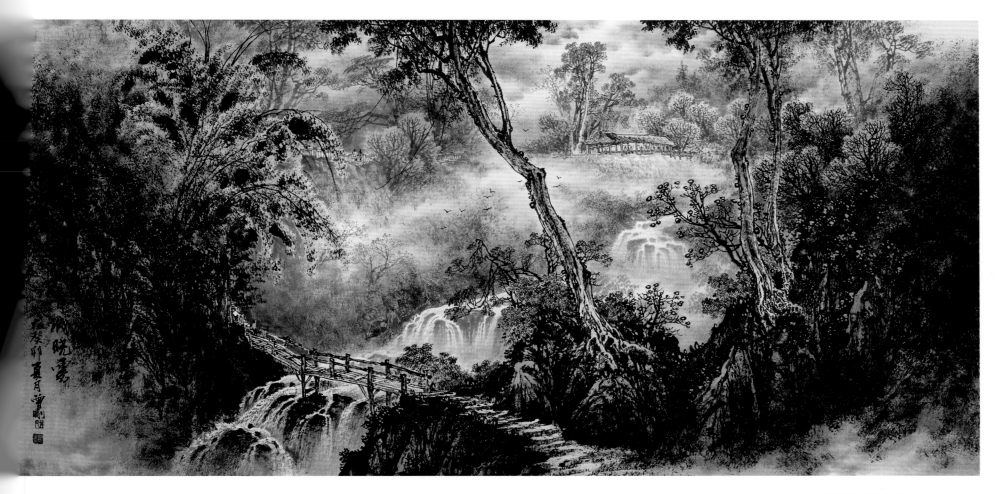

青城晓雾　68cm×136cm

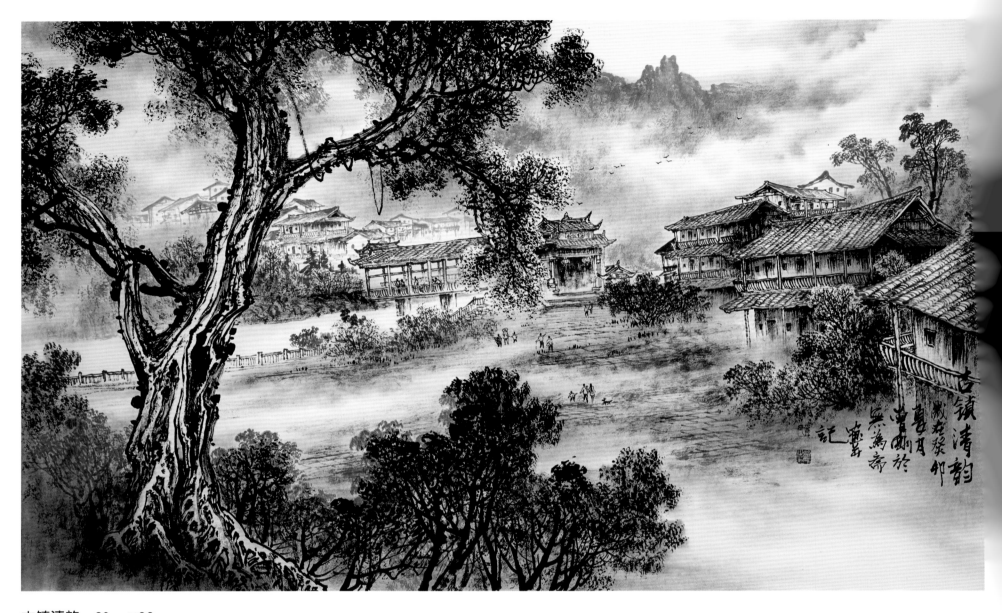

古镇清韵　60cm×96cm

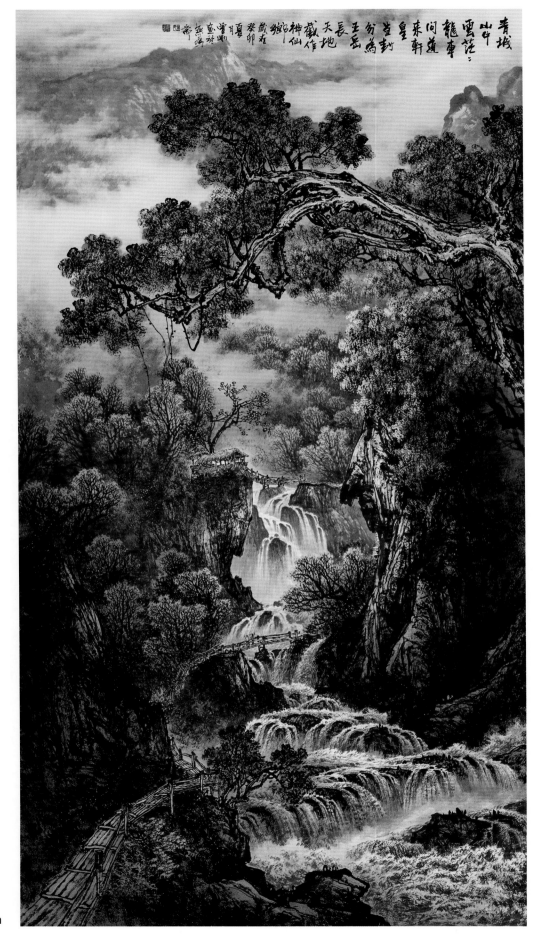

青城山中云茫茫　　180cm×96cm

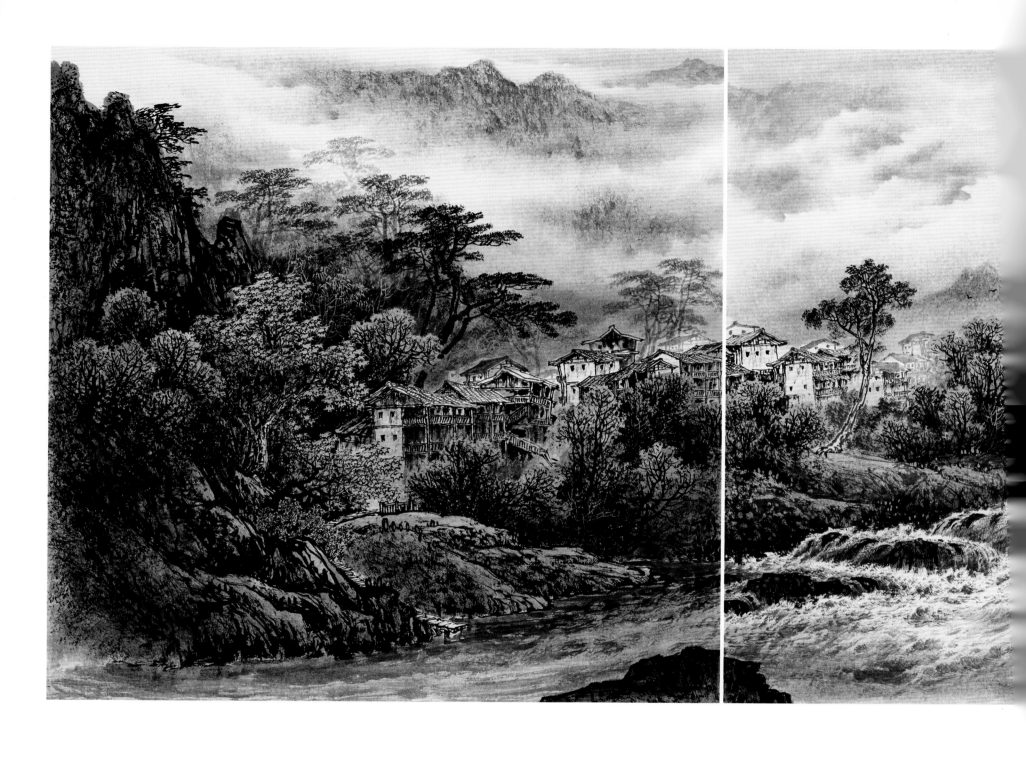

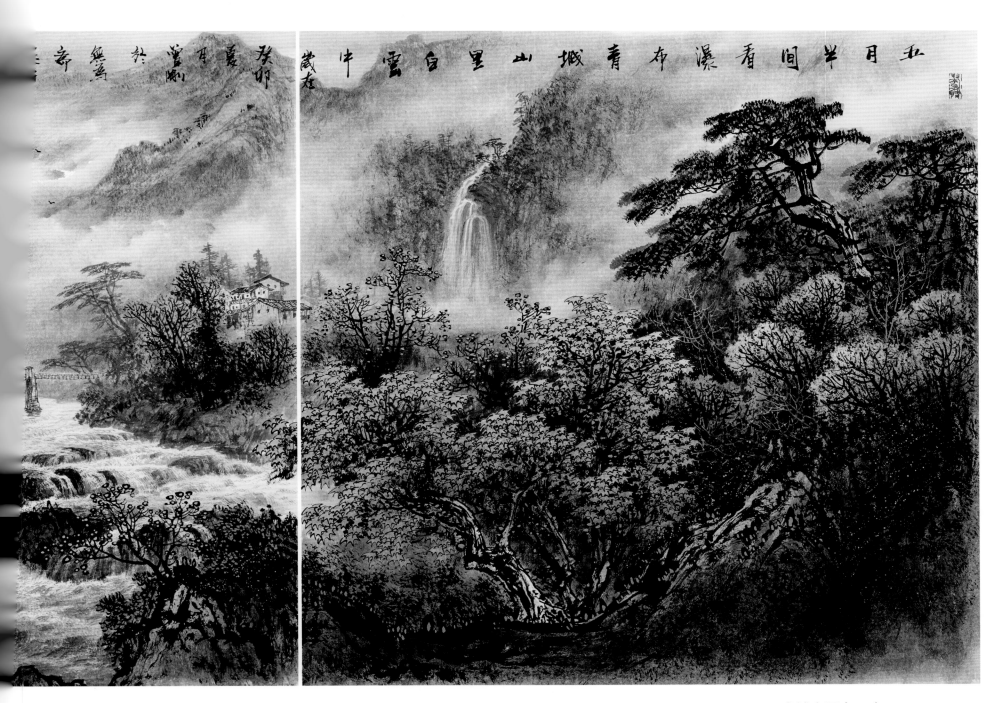

青城山里白云中　50cm×150cm

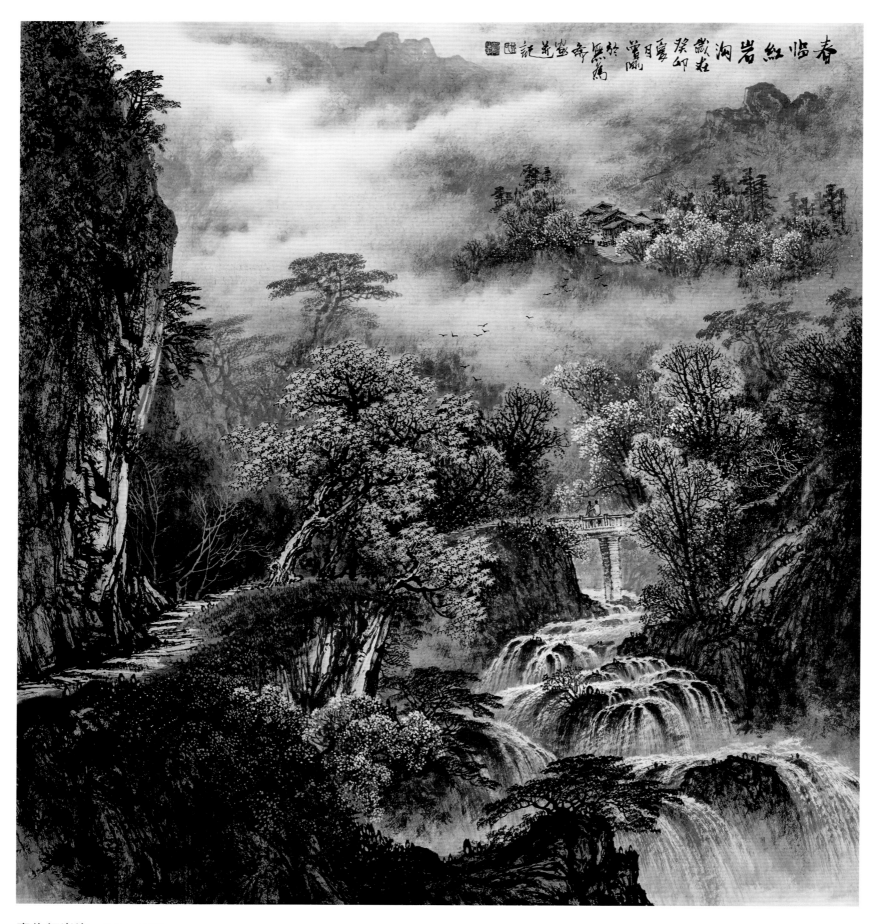

春临红岩沟　96cm×90cm

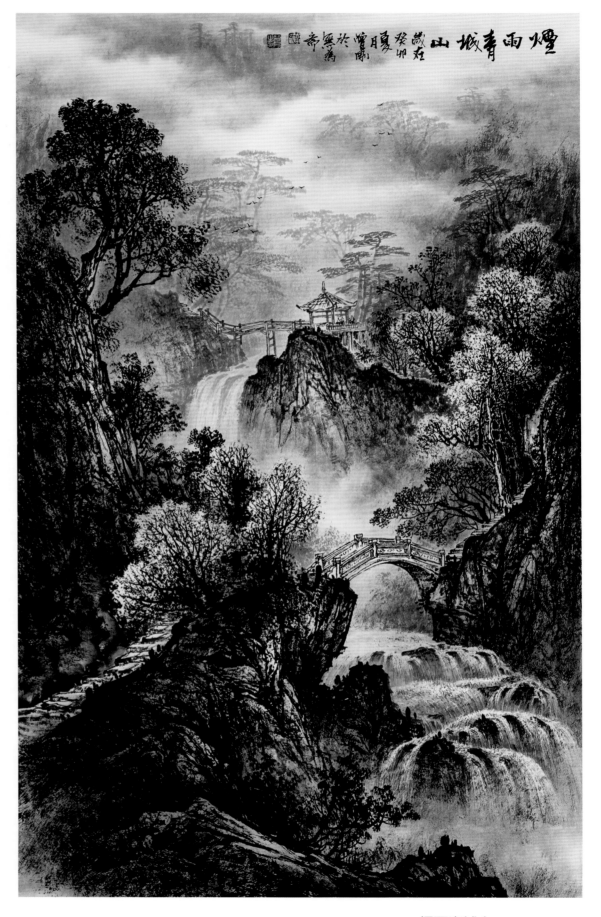

烟雨青城山　96cm×60cm

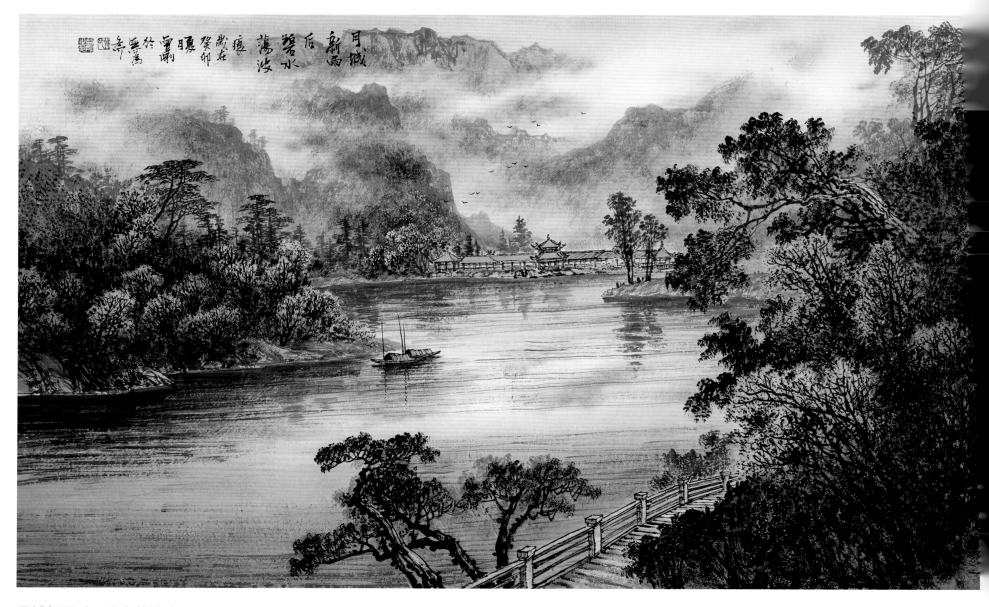

月城新雨后　碧水荡波痕　60cm×96cm

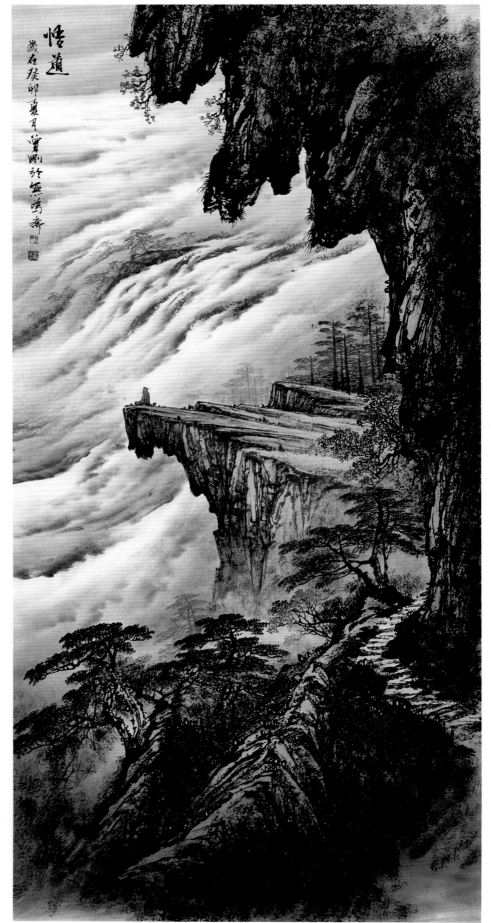

悟道　　136cm×68cm

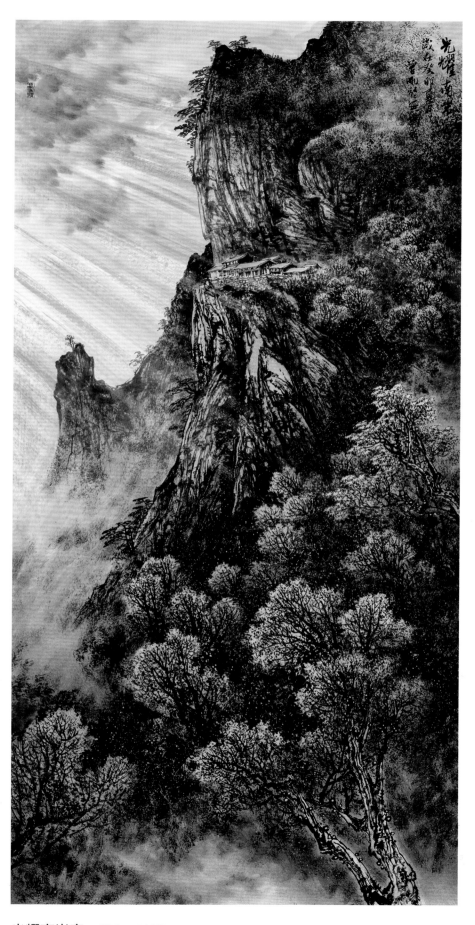

光耀南岩宫　　136cm×68cm

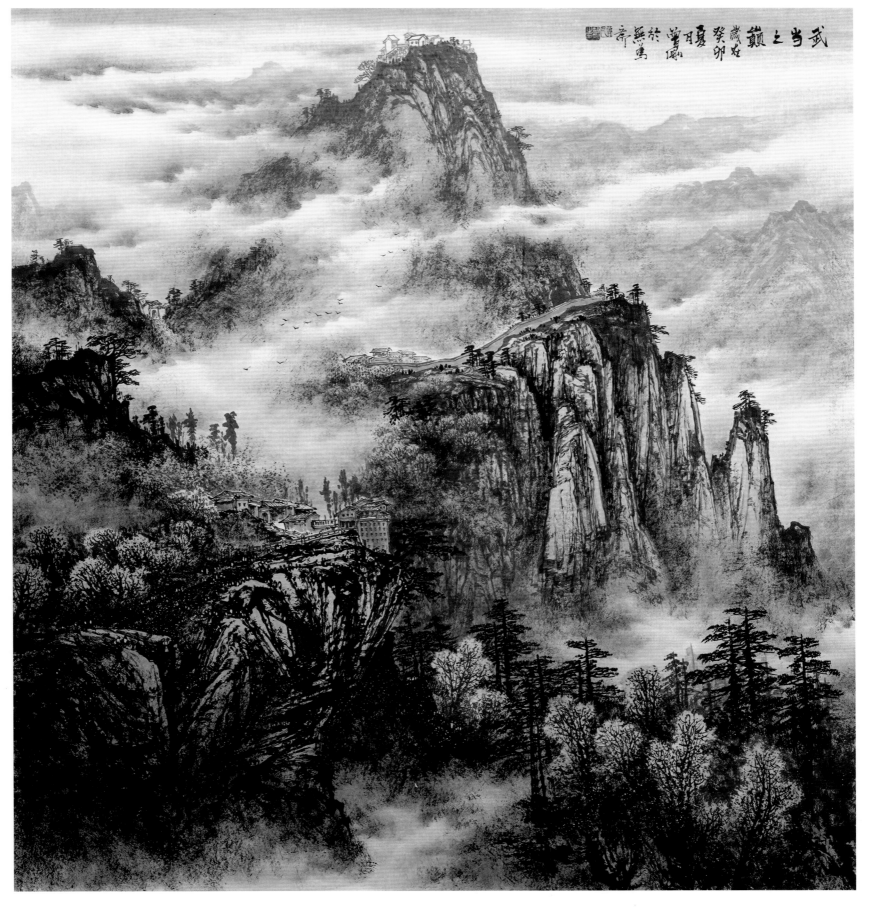

武当之巅　96cm×90cm

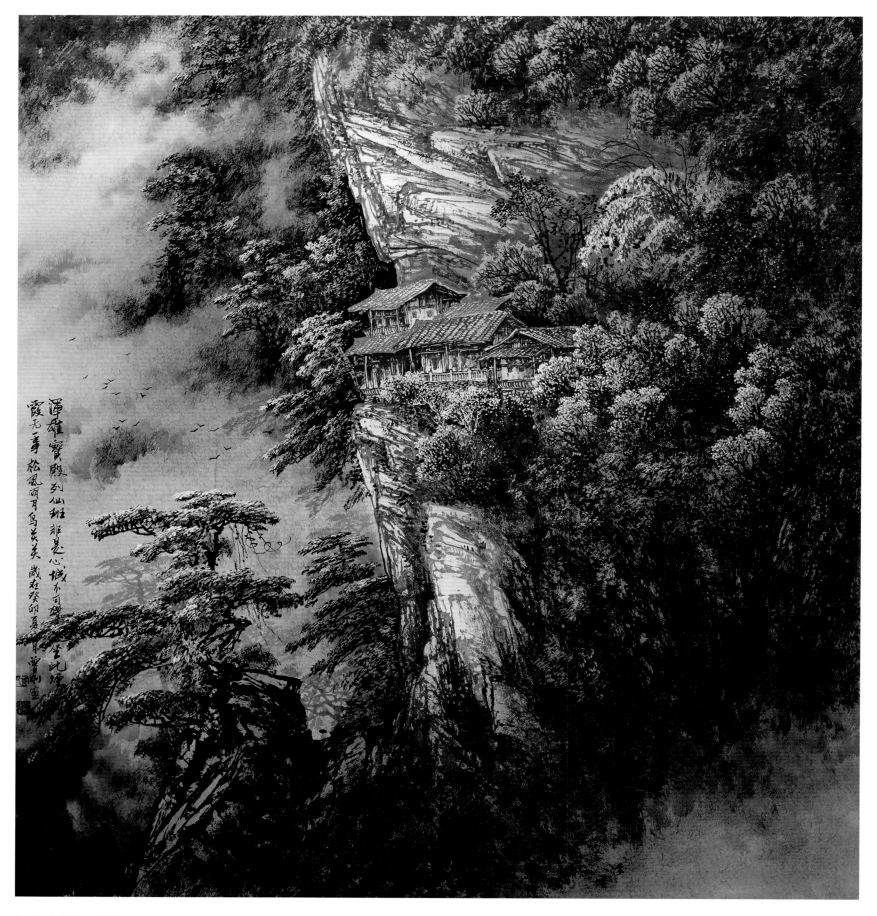

浑雄宝殿列仙班　96cm×90cm

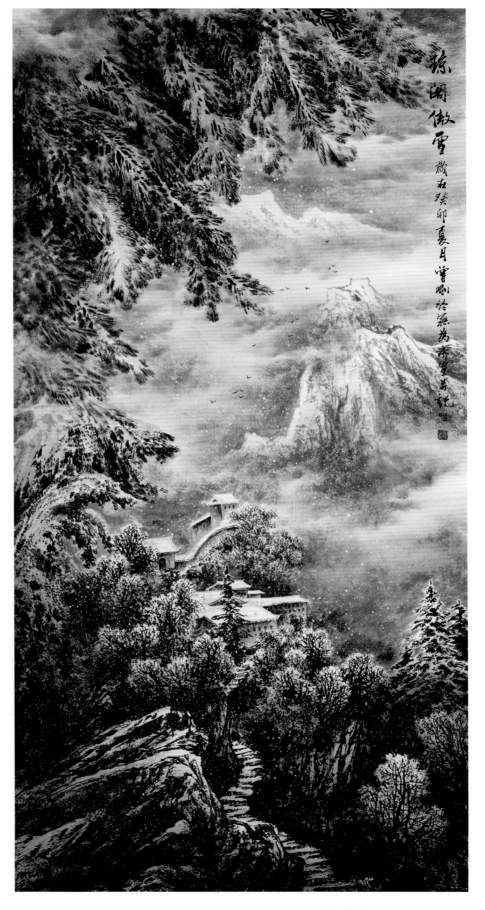

琼阁傲雪　136cm×68cm

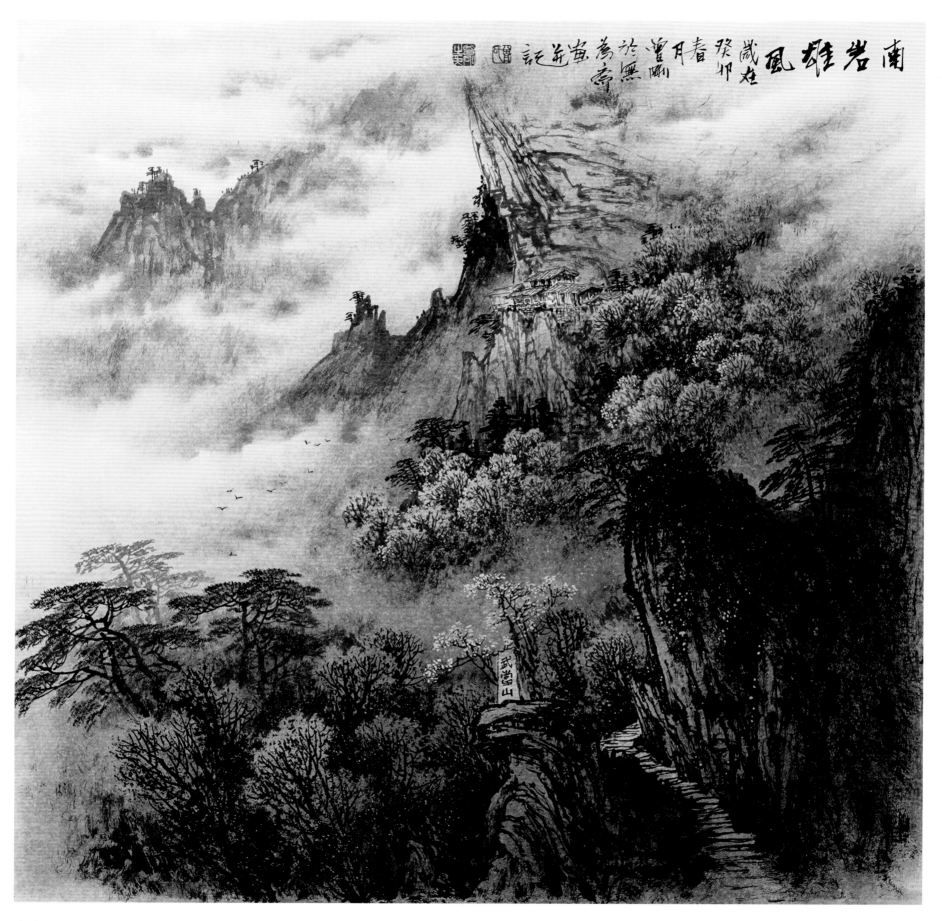

南岩雄风　50cm×50cm

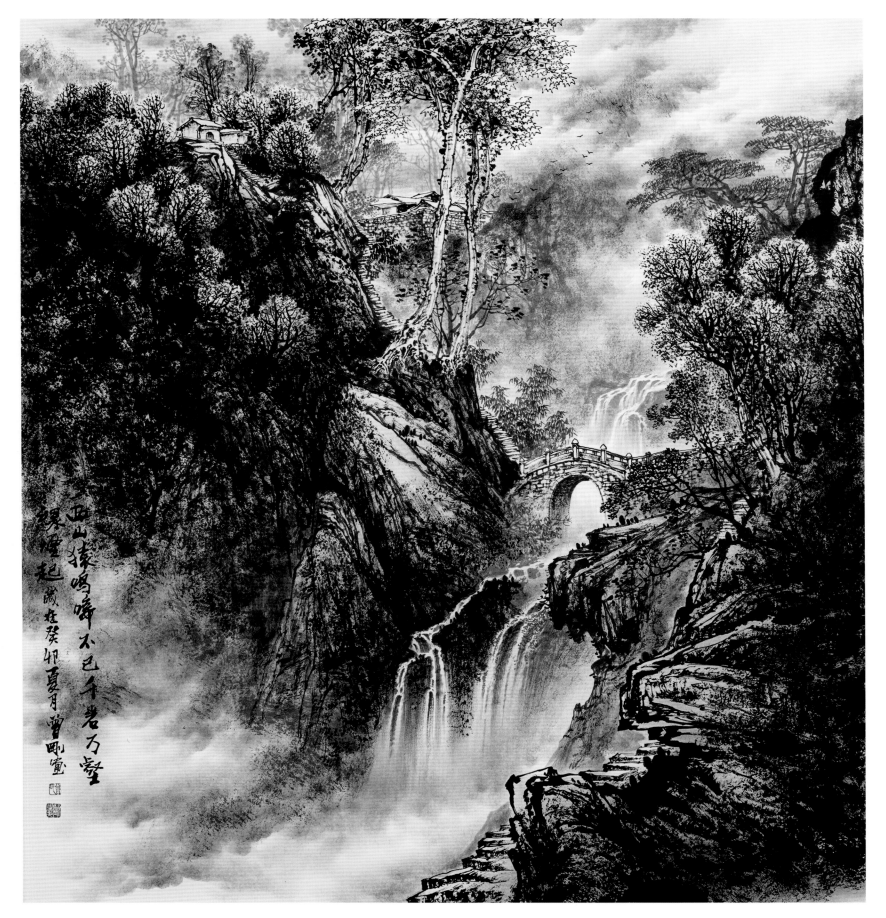

西山猿鳴啼不已千岩万壑
翠烟起 歳在癸卯夏月曾則宾

千岩万壑绿烟起　96cm×90cm

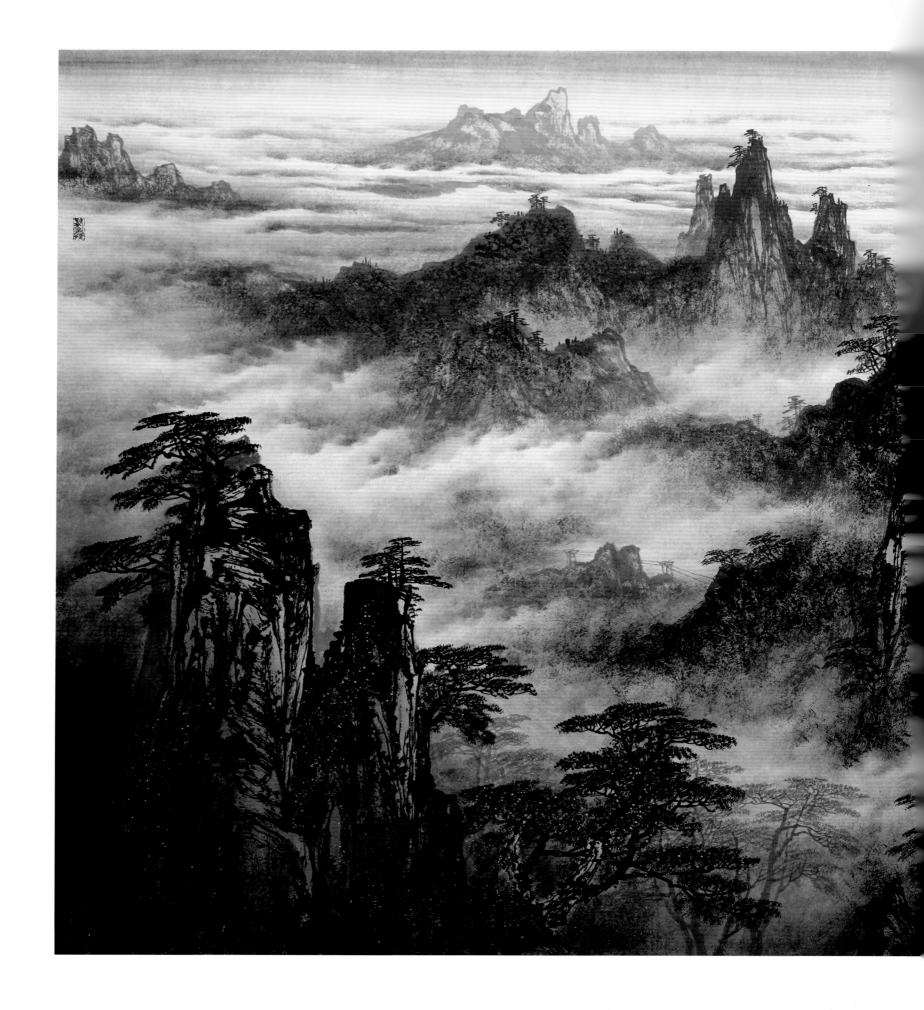

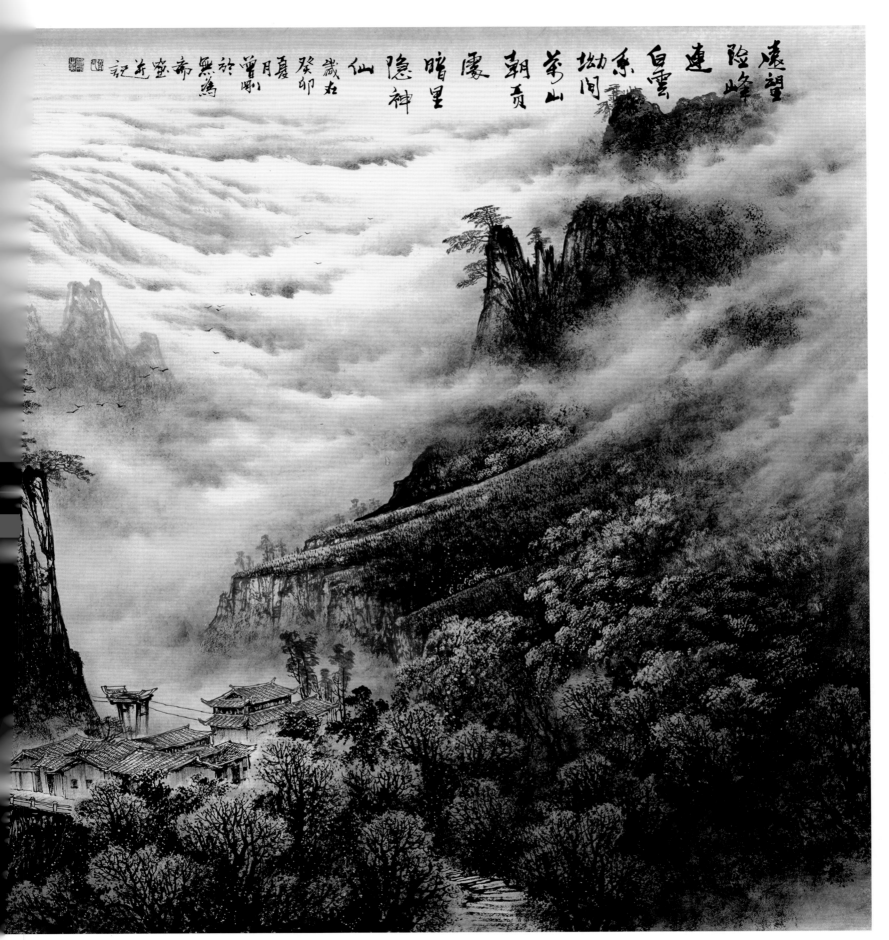

远望险峰连白云　96cm×180cm

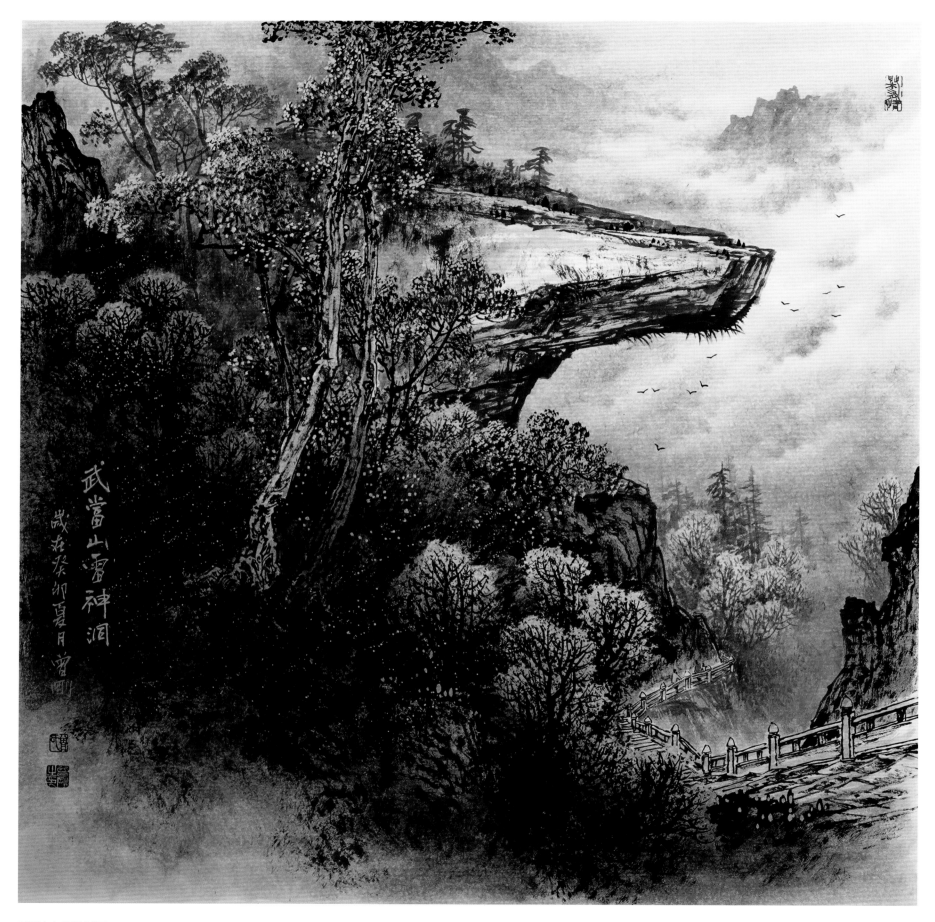

武当山雷神洞　50cm×50cm

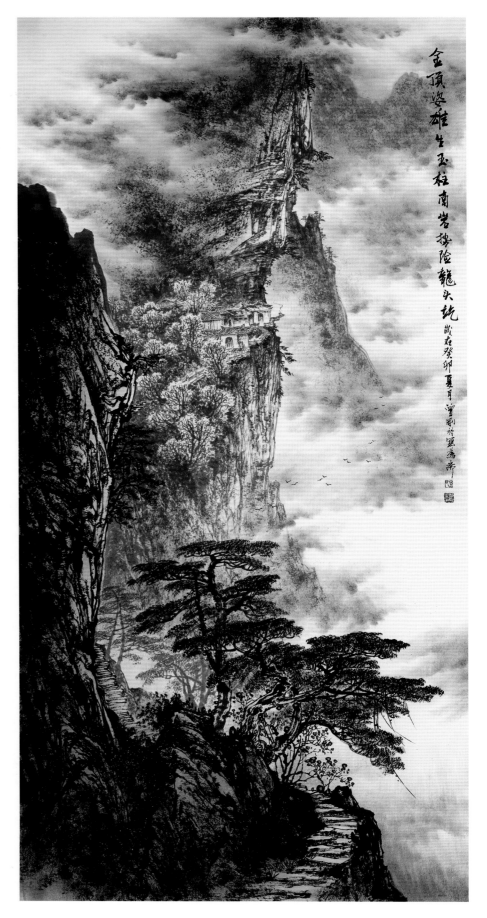

金顶姿雄生玉柱　南岩势险龙头屹　岁在癸卯夏月 谭昶于翠薇斋

南岩势险龙头屹　136cm×68cm

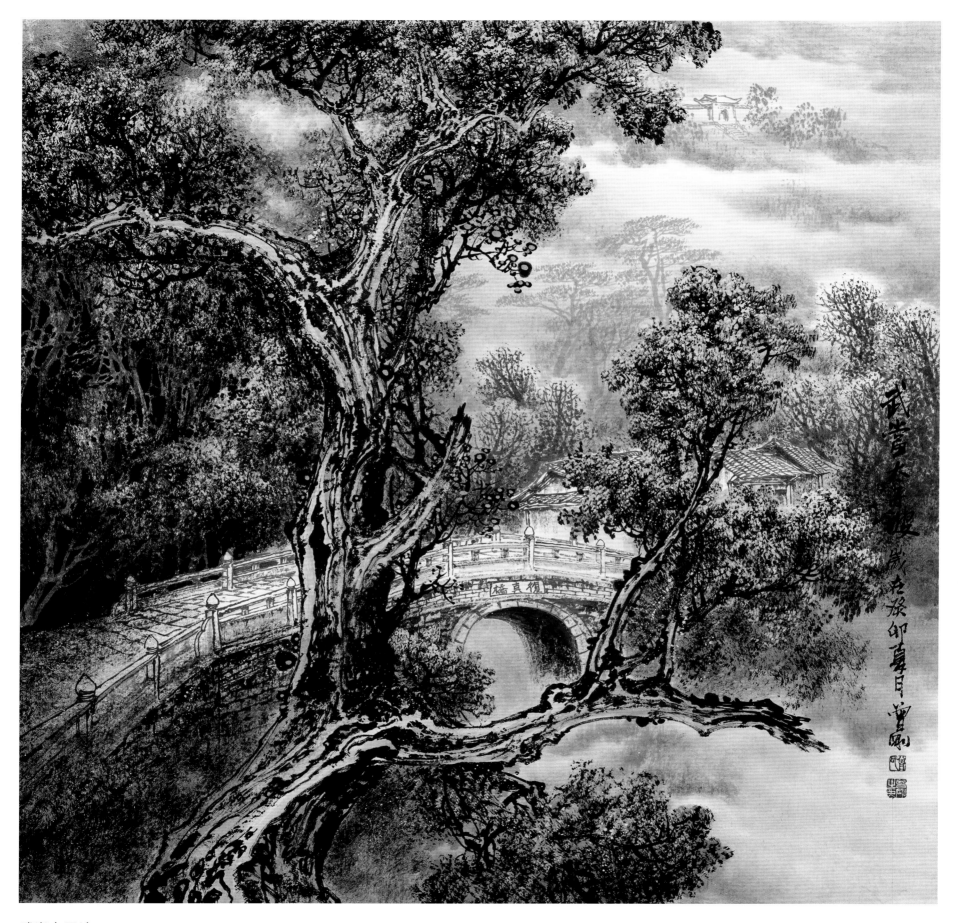

武当太子坡　68cm×68cm

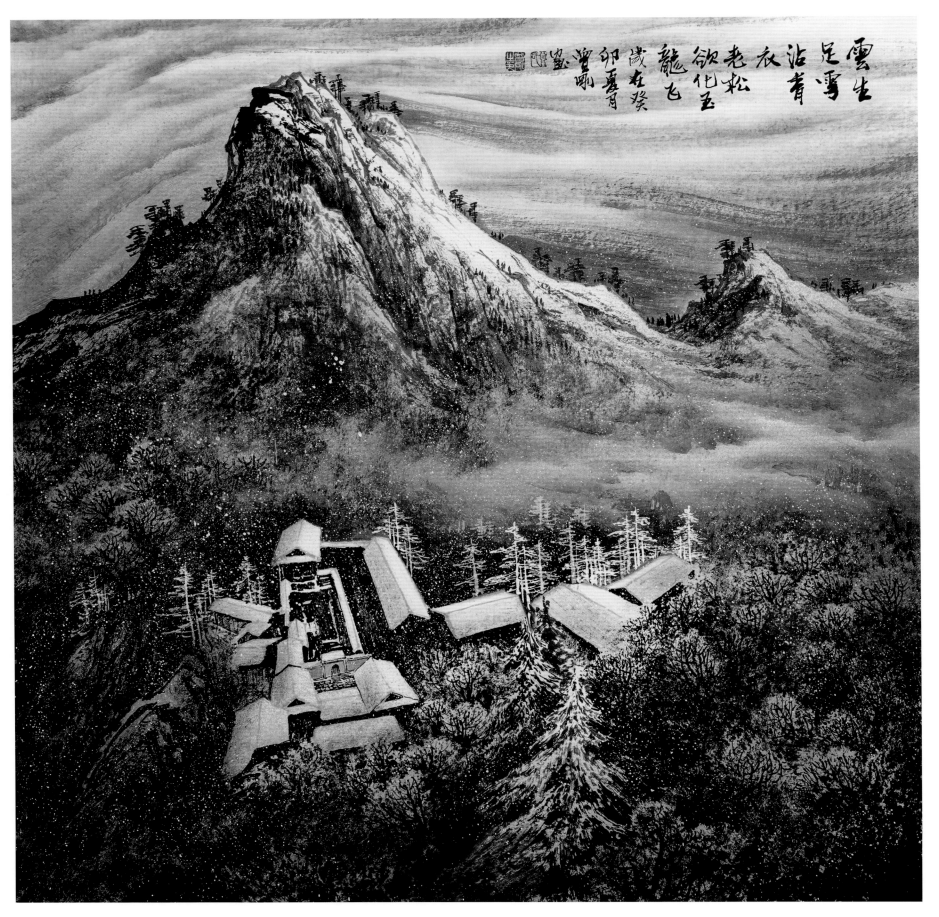

云生足雪沾青衣　68cm×68cm

写生花絮——青城山　武当山

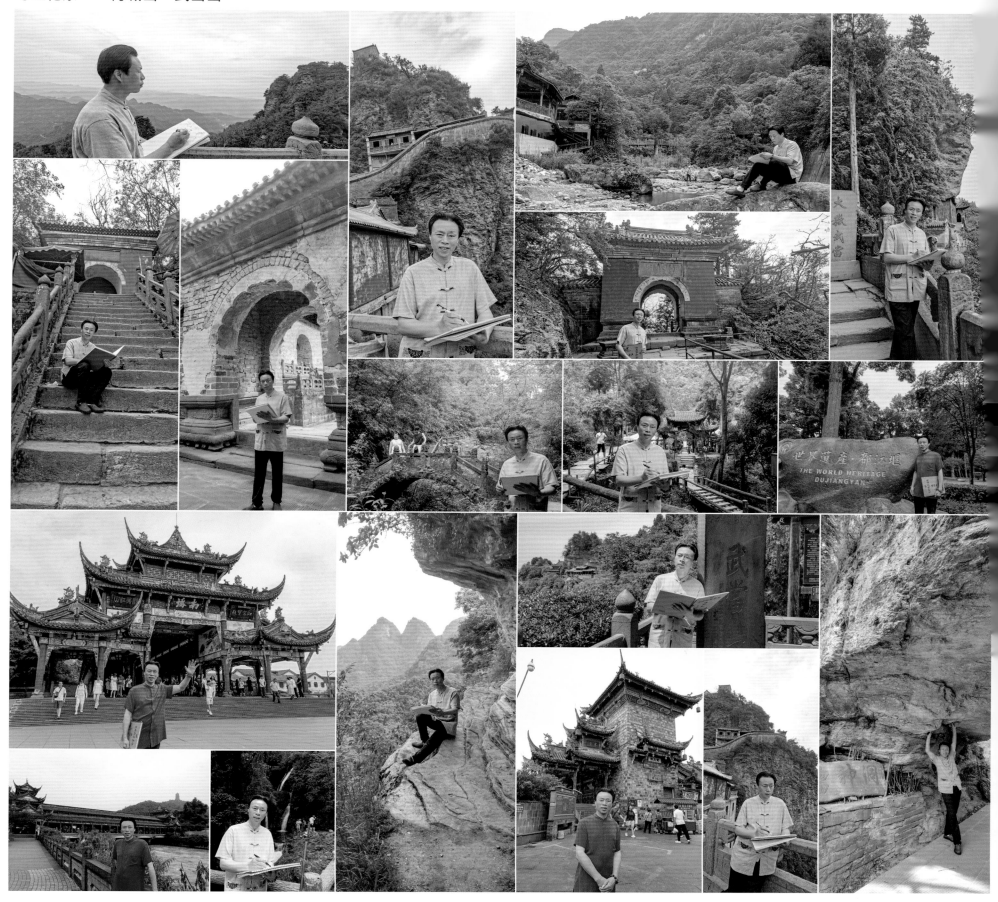